나의 삶

추상화로
그린
내
감성적 인생
여정

그림·글

운옥 리 – 존슨

번역

안삼환

부북스

나의 삶 — 추상화로 그린 내 감성적 인생 여정

1판 1쇄 발행 2023년 10월 20일

지은이 윤옥 리-존슨
옮긴이 안삼환
발행인 신현부

발행처 부북스
주소 04613 서울시 중구 다산로29길 52—15, 301호
전화 02-2235-6041
팩스 02-2253-6042
이메일 boobooks@naver.com

ISBN 979-11-91758-23-8 03650

항상
도움을 주고
사랑이 많은
남편,
피터에게

Introduction

이 책 『나의 삶 My Life』은 일련의 그림들로 구성되어 있습니다. 저의 인생 중에서 1년에 한 장씩(특히 중요한 어떤 해에는 한 장 이상의) 그림을 그려 제 삶의 모습을 보여드리는 형식입니다.

저는 시각 장애아로 태어났고 나중에 임신과 이혼을 겪은 뒤에는 심한 우울증을 겪었습니다. 모든 사물에 아주 민감한 아티스트 기질을 타고났기 때문에 이런 경험들이 저에게 큰 영향을 미쳤습니다. 저는 이 모든 난관을 극복해 내고 제 나름대로 행복하고 만족스러운 삶을 꾸리기 위해 최선을 다했고 저의 제한된 삶이나마 즐겁게 살아내기 위해 노력했습니다. 그리고 저는 일생 동안 항상 제 예술을 계발하고 발전시키는 데 전념해 왔으며, 이 책을 제작하는 데에 제가 동원한 것도 바로 이 예술입니다.

저는 한국에서는 독어독문학을, 그리고 뉴욕과 프랑스 파리에서 실내건축을 공부했습니다. 문학 공부는 저에게 장차 책을 쓰는 것이 좋겠다는 영감을 주었습니다. 저는 그 책의 내용이 구체적으로 무엇이 될지는 아직 잘 몰랐지만, 아무튼 후일에 저의 삶을 책으로 쓰기로 마음먹었습니다. 그런 결심을 한 지 거의 50년이 지난 후에야 저는 마침내 글을 쓸 준비가 되었다고 느꼈습니다. 제가 살아온 인생이 아주 흥미롭고 다양했기 때문에, 저는 그림에 대한 저의 사랑과 책을 쓰려던 저의 소망을 서로 결합해 보기로 결정하고, 제 인생의 매년을 한 장의 그림에 짧은 설명문을 덧붙이는 구상을 하게 되었습니다.

초기의 그림들은 제가 태어난 해인 1953년 당시의 한국 전쟁의 암울한 영향을 보여주고 있습니다. 전쟁이 끝난 뒤에는 부모님과의 정서적 갈등과 성장 과정의 흥분 그리고 성년이 되면서 자각하게 되는 온갖 자유와 책임에 관한 인식이 제 그림들의 소재가 되었습니다.

중년에 접어들자 저는 힘든 시기를 겪어내고 큰 우울증을 극복해 내어야 했습니다만, 또한 이 모티프들은 그림을 통해 극복해야 할 가장 도전적인 이미지이기도 했습니다. 이 시기의 제 감정을 표현하고 거기서 예술의 원동력을 살려내는 것은 정서적으로 소모적인 작업이었습니다. 이런 그림들을 제작하자면 그 당시의 기억을 되살려내야 했는데, 이때 저는 사람들이 저를 비판하지나 않을까 두려웠고, 제가 불안정하다거나 심지어 위험하다고까지 생각하면서 저를 피할까 봐 두려웠습니다. 정신 질환은 주위 사람들의 마음에 많은 오해를 불러일으킵니다. 믿을 수 있는 친구와 가족의 도움으로 저는 결국 이러한 사실에 대해 터놓고 얘기할 수 있는 자신감을 얻었습니다. 저는 그 어려운 시기와 정직하게 대면할 힘을 얻었습니다. 그리하여, 이제 저는 같은 병을 앓고 있는 다른 사람들이 자신감을 지니고 그들의 경험을 자신들의 삶에 긍정적인 방향으로 활용할 수 있도록 도와드릴 수 있기를 희망합니다.

최근의 그림들은 저의 회복을 보여주고 있으며 제가 삶과 여러 모험을 즐기고 있음을 보여주고 있습니다. 저는 그림에 집중했습니다. 저는 뉴욕시로부터 권위 있는 상을 수상했고, 이 상은 저에게 영감을 주는 것을 그려낼 수 있는 자신감을 주었습니다. 남편과 저는 뉴욕시에서 카리브해까지 요트로 항해를 했습니다. 그 모험은 제 예술을 발전시키는 데 많은 영감을 주었습니다.. 우리 부부는 푸에르토리코에서 허리케인 마리아로 피해를 받은

건물을 개조했습니다. 또한, 우리는 이탈리아의 언덕 위에 있는 어느 중세 마을에 방치된 고가(古家)를 매입하여 멋진 집으로 개조하기도 했습니다. 제 인생은 이제 희망, 모험, 기쁨으로 가득 차 있습니다.

이 책은 제가 1세부터 68세까지 제가 살아온 삶을 2022년에 기록한 책입니다. 저는 제가 이 삶을 계속 발전시켜 나가고 새로운 예술을 창조해나가기를 희망하며, 지금은 그런 계획까지는 없습니다만, 향후 업데이트해서 새로운 그림을 추가할 수도 있겠습니다. 내 인생의 각 시기에 대해 알맞은 그림을 그리고 거기에 대해 짤막한 글을 쓰는 이 작업은 저에게 매우 치유하는 힘이 있었습니다. 이제 저는 다른 아이디어로 넘어갈 준비가 돼 있습니다. 최근 저의 아이디어에 대해서는 저의 웹 사이트와 Instagram 페이지를 참조해주시기 바랍니다.

저는 독자님들로부터 고견을 듣는 것을 좋아합니다. 어떤 생각이나 사소한 코멘트도 환영하오니 부디 서슴지 마시고 저에게 연락해 주시기 바랍니다.

감사합니다.

Acknowledgments

이와 같은 종류의 그림책을 출간하는 데에 많은 사람의 지원과 도움이 필요하였습니다. 그래서, 나를 도와준 사람들에게 이 자리를 빌려 감사의 뜻을 표하고 싶습다.

각 그림에 대한 내 짧은 영문을 한국어로 옮겨준 우리의 친구 삼(Prof. Sam-Huan Ahn, Seoul National Univ.)에게 진심으로 고마움을 표하고 싶습니다. 또한, 그는 이 책의 한국판이 출간되도록 도움을 주기도 했습니다. 한 장애인 예술가에 대한 그의 헌신은 정말 놀랍고도 고귀합니다.

남편 피터는 모든 컴퓨터와 사진 작업을 힘껏 도와주었습니다. 나의 온갖 환멸과 수많은 요청사항에 적절히 대응하느라 그는 실로 엄청난 인내를 감수해야 했으며, 그 모든 고비마다 나를 변함없이 지원해 주었습니다. "고마워요, 피터!"

내 가족은 이 책이 되어가는 것에 관심을 보이며 지켜봐 주었고 내가 필요할 때마다 내게 큰 용기를 주었습니다. 내 가족 모두에게 고마움을 표합니다.

Contents

My Life 1세, 장애가 있는 아기

Acrylic on Canvas, 48×36 inch

나는 장애아로 태어났습니다. 한쪽 눈이 정상적으로 발육하지 않아 제 기능을 하지 못했습니다. 어머니는 이런 아기를 갖게 된 데에는 뭔가 잘못한 일이 있다고 생각했습니다.

한쪽 눈을 뜨지 못하는 것은 누구나 알아볼 수 있었습니다. 나는 한국 전쟁의 마지막 해에 태어났습니다. 내가 어머니의 배 속에서 자라고 있을 때 어머니는 심한 긴장과 강박에 시달렸습니다.

이 그림 속의 나는 장애가 내게 그다지 큰 부정적 요인이 되지 않았음을 보여주고 있습니다. 아기 때의 나는 어머니의 스트레스에 많은 영향을 받았습니다.

My Life 2세, 전쟁

Acrylic on Canvas, 48×36 inch

내 어머니의 피란 시절입니다. 전쟁의 혼란 중에 어머니는 아버지의 소재를 모른 채, 전시의 곤란한 형편과 나의 장애라는 겹친 비극 때문에 많은 스트레스를 받았습니다.

내 한쪽 눈은 늘 감겨있었습니다. 어머니는 부끄러워한 나머지 나를 사람들에게 보여주고 싶어 하지 않았습니다.

이 그림은 한쪽 눈이 감긴 아기를 보여주고 있지만, 나는 암울한 면을 전혀 보이지 않고 있었습니다. 내 어머니의 말에 의하면, 나는 정말 밝고 활력이 넘치는 아기였다고 합니다.

My Life 3세, 손가락들

어머니의 침울함과 전쟁 때문에 내 유아 시절은 밝지 못했습니다. 아마도 어머니는 내 한쪽 눈이 없는 것을 창피하게 생각했기 때문에 다른 사람들의 시선으로부터 나를 숨기고 싶어 했던 것 같습니다.

암울한 느낌을 지우기 위해 나는 창밖의 초록색 잎들에 집중해야 했습니다. 이 잎들은 후일의 내 삶에서 내가 개발한 프렉탈 형상의 아름다움으로 나를 인도해 주었습니다.

여러분이 보시다시피 내 어머니의 손과 손가락들이 내 얼굴을 가리고 있습니다.

Acrylic on Canvas, 48×36 inch

My Life 4세, 내 어머니의 두 손

Acrylic on Canvas, 48x36 inch

나는 아주 만족하는 아기였습니다. 나는 아버지의 인격을 닮고자 했고 때로는 나 자신을 아버지와 동일시하면서 내 느낌을 자유로이 발산했습니다. 전쟁이 끝났으며, 내겐 아버지와 함께 있는 것이 편안했습니다.

아버지는 자식들을 늘 자랑스러워했습니다. 그는 장애아들을 나쁘게 생각하는 나라와 시대에 태어난 나의 미래의 삶에 대해 크게 걱정했습니다. 이런 자신의 걱정을 아무에게도 말하지 않았습니다.

우리 집안에는 나처럼 장애를 지닌 가족이 더는 아무도 없었습니다. 어머니는 전쟁 때문에 충분히 먹지 못해서 영양 상태가 좋지 않았습니다. 그런데도 어머니는 내게 죄책감을 지니고 있었습니다. 아기인 나는 엄마의 비통한 두 손에도 불구하고 여전히 잘 자라고 있었습니다.

My Life 5세, 성장

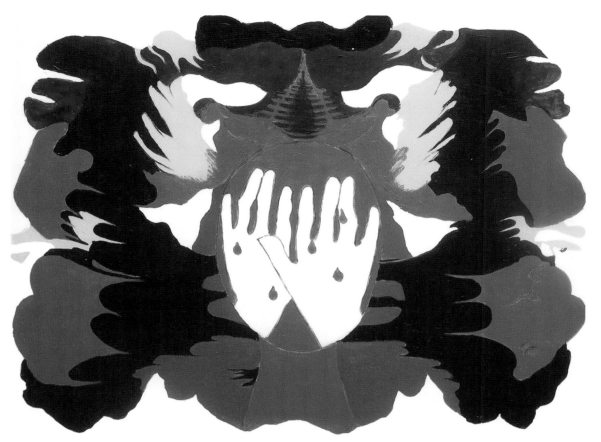

Acrylic on Canvas, 48×36 inch

성장해 감에 따라 나는 내 장애와 연관된 상황을 더 잘 이해하기 시작했습니다. 때때로 나는 얼굴을 숨기기 위해 두 손으로 얼굴을 덮곤 하였습니다.

나는 다른 정상적 아이와 단지 똑같은 처우를 받기를 원했습니다. 나는 나의 장애가 상기되는 것도, 그렇다고 해서 특별한 처우를 받는 것도 원하지 않았습니다.

내 손이 내 눈을 가리고 있습니다. 나는 앞으로 11세가 되어 안과 의사가 내 눈을 고칠 때까지 기다려야만 했습니다.

My Life 6세, 쇼핑

어머니와 나는 축제일에 입기 위해 특별 의상을 쇼핑하러 갔습니다. 나는 예쁜 디자인과 유행을 따르는 옷을 사면 정말 좋았습니다.

어머니는 옷을 오래 입히기 위해 나보다 세 살 위인 평범한 옷을 사주곤 하였습니다. 우리는 시장을 여러 번 돌았고 크게 실망했습니다.

나는 어머니가 선택한 옷에 행복하지 않았습니다. 어머니는 너무나 화가 나서 나에게 '이거 입든지 아니면 없다'라고 말했습니다. 그래서 나는 그해에 특별 의상을 입지 못했습니다.

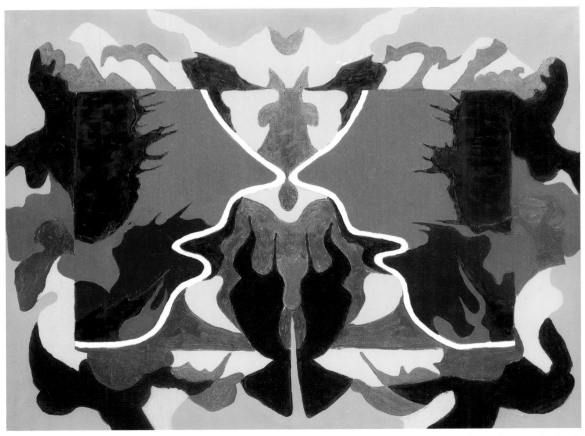

Acrylic on Canvas, 48x36 inch

My Life 7세, 학교 가는 첫날

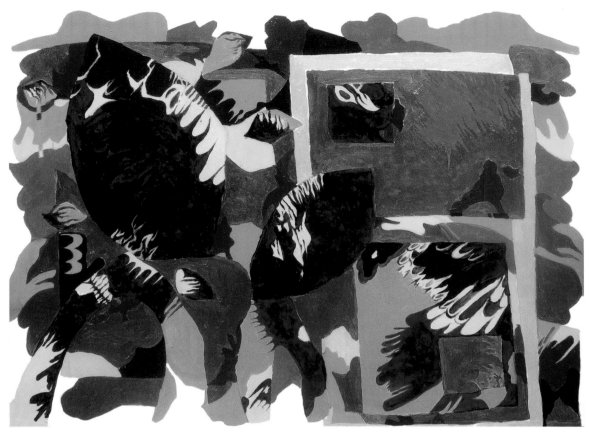

Acrylic on Canvas, 48x36 inch

나는 세 자매와 한 남동생과 함께 자랐습니다. 그들은 나의 장애와 관련된 그 어떤 적대시로부터도 나를 항상 보호해 주었습니다. 지금도 나는 4명, 5명을 넘지 않는 작은 그룹의 사람들과 즐겁게 시간을 보내는데, 아마도 이것은 그 경험에서 유래하는 것 같습니다.

나에게는 언니와 두 여동생이 있습니다. 언니는 나보다 여섯 살 위입니다. 언니는 내 여동생 중 하나를 항상 칭찬했습니다. 또한, 그녀는 늘 내 여동생들이 나보다 더 성공하리라고 생각했습니다. 언니의 이런 말 때문에, 나는 언니의 이 생각에 저항함으로써 자매 중 가장 강해졌으며, 나 자신의 능력을 입증하기 위해 열심히 공부했습니다.

학교에 다니는 것은 나를 계발하고 입증하는 기회였습니다. 어머니와 나는 교문 안으로 들어갔습니다. 나는 큰 기대에 부풀어 있었지만, 어머니의 암울한 기분이 나를 덮어 누르는 것을 느꼈습니다.

My Life 7세, 어머니의 땀

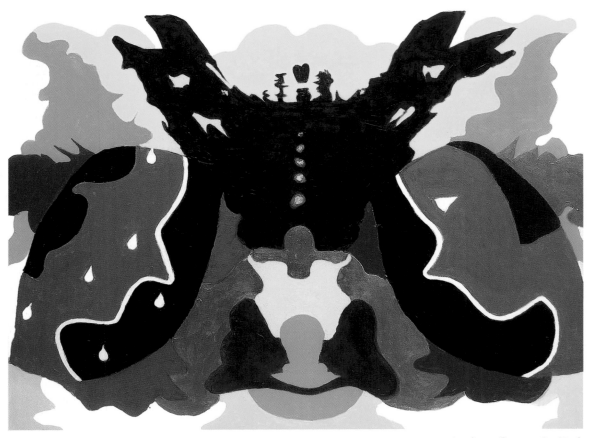

Acrylic on Canvas, 48×36 inch

어머니와 내가 손을 잡고 학교로 걸어가고 있었습니다. 어머니가 나와 내 손상된 눈을 생각하느라 먹구름이 잔뜩 덮인 감정을 나는 느낄 수 있었습니다.

어머니와 아버지는 내가 반드시 독립해서 살아야 하므로 내가 대학에 가야하고 공부가 끝날 때까지 나를 지원해 주시겠다고 말했습니다. 나는 어머니보다 준비를 더 철저히 하였고, 어머니보다 훨씬 더 잘할 수 있다고 생각하고 있었습니다.

학교 문 안으로 들어가는 마지막 발걸음에 어머니는 심하게 땀을 흘리셨고, 공공장소로 넘어가는 데 심히 고통스러워했습니다.

My Life 8세, 여의사

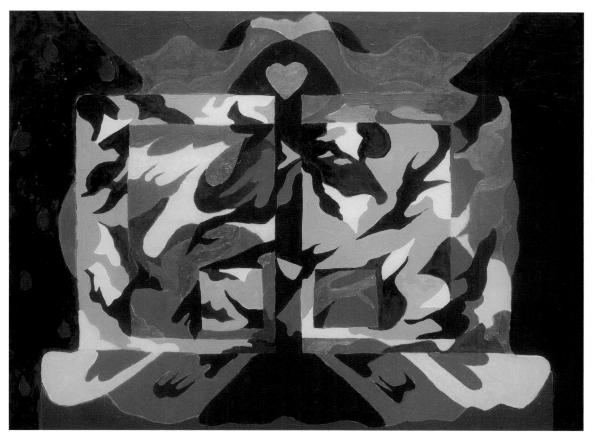

Acrylic on Canvas, 48×36 inch

부모님은 내가 눈 때문에 결혼하지 못하면 훌륭한 전문직을 가져야 한다고 늘 생각하셨습니다. 부모님은 내가 여의사가 되어야 한다고 생각하셨습니다.

여의사가 되어야 한다는 아이디어는 내게 무척 무서웠지만, 나는 부모님의 생각이 마음에 들었습니다.

두 쪽의 문을 밀고 들어가면 내가 마음껏 실력을 발휘하는 학교입니다. 나는 우수한 학생이 되었고 최고의 상급학교로 진학할 계획을 세웠습니다.

My Life 9세, 좌절감

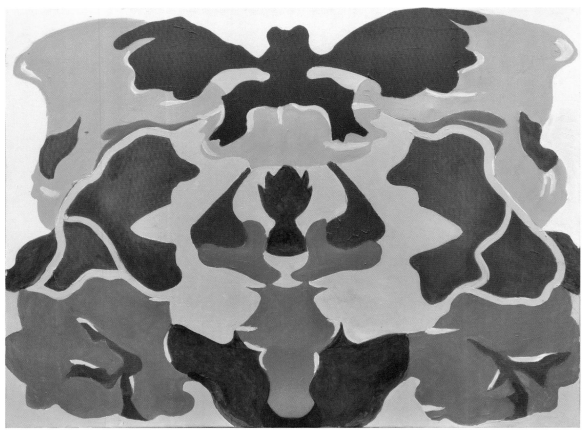

Acrylic on Canvas, 48×36 inch

잘못된 한쪽 눈을 고쳐줄 의사를 기다리다 보니 시간이 정말 천천히 가는 것 같습니다. 어느 날 어떤 여자가 흉한 모습을 하고 있다며 나를 꾸짖으며 말했습니다. "어머니한테 가서 뭔가 해 달라고 말하렴!"

그녀에게 나는 11세가 될 때까지 수술을 기다려야만 한다는 말은 하지 않았습니다.

나는 좌절감을 느꼈으며, 그것이 어떤 수술인지 어떻게 행해지는지 확실히 알지 못했습니다. 나는 수술 이후의 나 자신을 상상할 수 없었습니다.

My Life 10세, 보이프렌드?

나를 아주 친절하게 대하는 남학생을 만났습니다. 우리 둘은 함께 붙어 다니고 함께 걸어서 귀가했습니다. 그는 항상 나와 내 친구들을 보호했습니다. 나쁜 아이들이 우리의 장난감들을 뺏으면 그가 가서 그 물건들을 도로 찾아왔습니다.

내가 어쩌다가 이 소년한테서 이렇게 큰 배려를 받는지 놀라웠습니다. 난 더는 차별대우를 받는 피해자가 아니었습니다. 나는 좋은 친구들을 사귈 수 있어서 고맙고 기뻤습니다.

이 그림은 안전한 보호망에 둘러싸여 아름다운 우정의 꽃이 활짝 피는 것을 보여주고 있습니다.

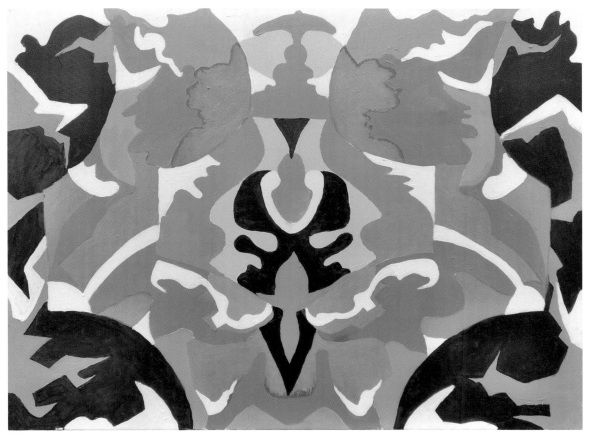

Acrylic on Canvas, 48×36 inch

My Life 11세, 눈 수술

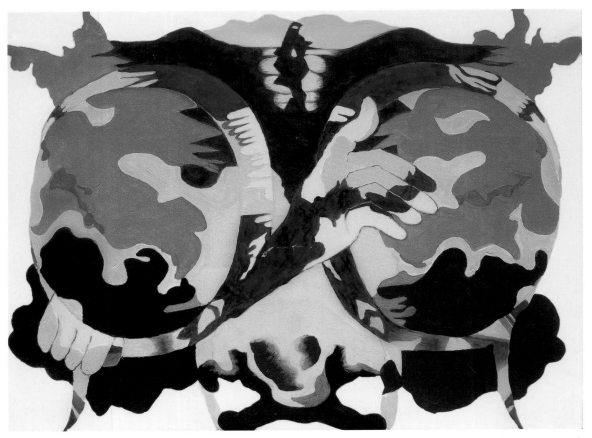

Acrylic on Canvas, 48x36 inch

눈 수술은 내게 많은 변화를 불러왔습니다. 나는 더는 한쪽 눈만 있는 소녀가 아니었습니다. 내 눈 하나가 인공 안구라는 사실은 확연히 드러나지 않았습니다. 언뜻 보면 나는 정상적인 소녀처럼 보였습니다.

수술은 매우 고통스러웠지만, 자신감을 엄청나게 높여주었기 때문에 그만한 가치가 있었습니다.

그림을 보면, 하나의 손이 눈을 내 삶의 이야기와 연결하고 있습니다. 이제 모든 것이 환하게 보이고 도전해 볼 만합니다.

My Life 12세, 재탄생

Acrylic on Canvas, 36×36 inch

내가 다시 태어난 것입니다! 눈 수술 후에 모든 것이 변하리라는 것을 나는 실감하지 못했습니다.

나는 정상적인 소녀로구나! 좋은 일이 일어나기를 기다리는 정상적인 소녀. 내 미래가 온통 희망의 장밋빛으로 보였습니다.

여기 상징적 알들이 4개 부분으로 나누어지고 있습니다. 나는 이 새로운 변화에 들뜬 마음을 억누르기 힘들었습니다. 내 느낌은 얼마나 경이롭고도 아름다운가! 새로운 시작.

My Life 13세, 자신감

나는 이제 오랜 기간을 걸쳐 오른쪽 인공눈 수술을 모두 마쳤습니다. 나의 뼈들이 발육하였기 때문에 나는 그 수술을 위해 11세까지 기다려야만 했습니다. 내 얼굴은 이제 아주 좋아져서 사람들은 내 장애를 전혀 알아보지 못합니다.

나는 용모에 자신감을 느끼기 시작했습니다. 나는 점점 더 예쁘게 보이기 시작했습니다.

나는 내 나이 또래의 다른 소녀들처럼 분홍빛 희망을 꿈꾸고 있습니다. 이 그림에서 나는 신나는 색과 형태를 사용해 육체적으로나 심리적으로 뻗어나가고 있습니다.

My Life 14세, 아름다운 인생

나는 장밋빛 미래를 꿈꾸기 시작하고 있습니다. 나는 장차 내 직업의 길에서도 이웃의 훌륭한 친구가 되고 싶고, 내 인생을 내가 조직해 나가고 싶습니다.

나는 강력한 사람이 되기를 원하고 두 발로 확고하게 땅을 밟고 성장해 나가고 싶습니다.

조직은 주위를 빙빙 돌면서 확산하고 있습니다. 내 주위에는 항상 아름다운 색깔들이 있습니다. 배경은 즐겁고 신이 납니다.

Acrylic on Canvas, 36x36 inch

My Life 15세, 꿈꾸는 소녀

Acrylic on Canvas, 36×36 inch

모든 십 대 소녀들은 미래에 관해 아름다운 꿈을 많이 꾸는 시기를 거칩니다. 나는 현실적인 몽상가여서 꿈을 현실적인 꿈으로 변전시키기를 원합니다.

우리는 친구로서 서로 의견을 교환하며 우리의 꿈을 서로 비교해 보곤 합니다.

이 그림에서처럼 나는 많은 종류의 꿈을 꾸었습니다. 미래에 관해 꿈을 꿀 때 나는 행복하고, 누구하고도 공감을 나눌 수 있는 평온한 기분이었습니다.

My Life 16세, 아름다운 여성

나는 아름다운 여성이 되었습니다! 이제 나는 성공적인 인간이 되고자 계획을 세웁니다. 나는 내가 노력하는 것은 무엇이나 성공할 수 있고 한 인물이 될 수 있다는 것을 알고 있습니다.

내가 원하기만 하면 나는 훌륭한 피아니스트나 화가가 될 수 있습니다. 난 내가 무엇이 되고자 하는지 아직 모릅니다. 하지만 나는 틀림없이 내가 장차 되고자 원하는 사람이 될 것임을 알고 있습니다.

나는 이 세상일에 내가 참여하기에 충분한 미모라고 생각합니다. 이 세상의 모든 색깔과 형태는 내 작업의 대상입니다. 이제는 내가 무엇이 되고자 하는가가 중요합니다.

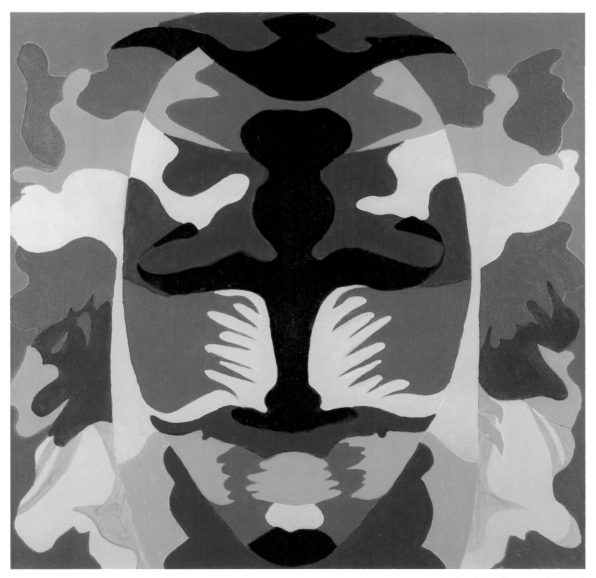

Acrylic on Canvas, 36x36 inch

My Life 17세, 몸

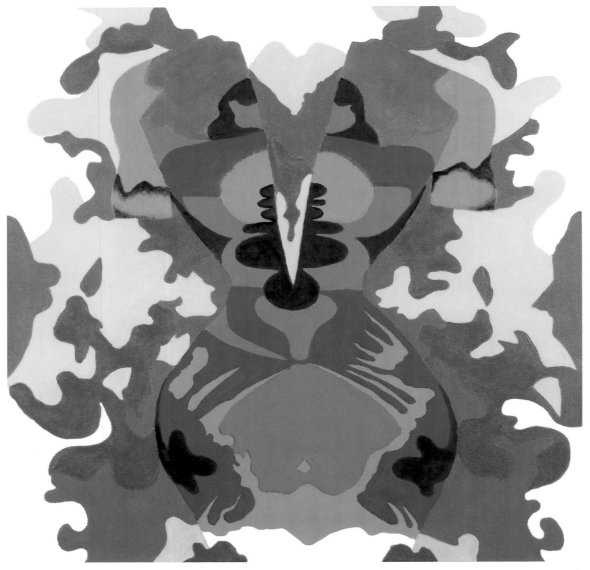

Acrylic on Canvas, 48×48 inch

나는 거울에 비친 내 몸을 봅니다. 나는 예외적으로 균형이 잘 잡힌 몸매를 하고 있습니다. 놀랍게도, 나는 내 몸매가 자랑스럽습니다.

한 마리 나비처럼 나는 큰 날개와 몸통을 펼칠 수 있습니다.

곡선미 넘치는 내 몸은 또한 발랄하게 보입니다. 나는 의상들과 그 색상들을 디자인하는 꿈을 꿀 수 있습니다.

My Life 18세, 여대생

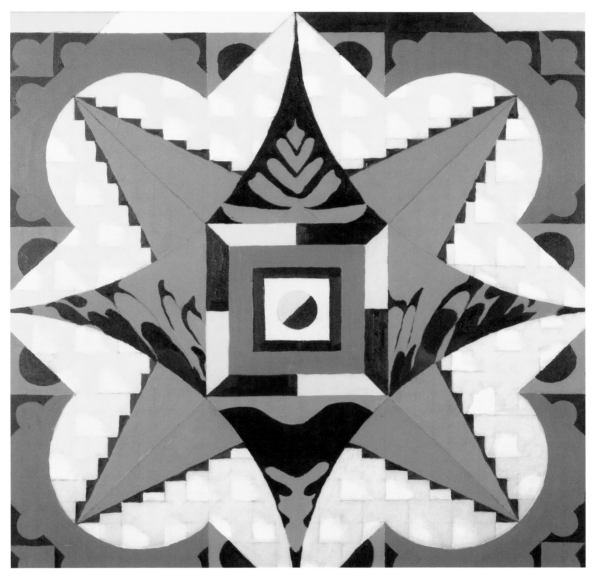

Acrylic on Canvas, 36×36 inch

대학 신입생! 나는 입학시험에 합격했고 가장 좋은 대학에 들어갔습니다. 내 전공은 독어독문학입니다.

나는 산에 가고 기타 치기를 원합니다. 대학에 들어오기 위해 열심히 공부했습니다. 이제 나는 인생과 모험에 대해 더 많이 배우기로 작정했습니다. 그러려면, 서너 명의 친구들과 함께 여행하는 것이 가장 좋은 방법입니다.

인생은 바둑판무늬처럼 서로 연결되어 있습니다. 남학생들을 만나고 그들과 함께 여행 다니는 것은 정말 재미있습니다. 하지만, 나는 나를 좋아하는 남학생을 아직 만나지 못했습니다.

My Life 19세, 산행 아가씨

나는 산행 아가씨로 일컬어졌습니다. 나는 여행하면서 산행하면서 많은 시간을 보냈습니다. 우리는 4명, 또는 5명의 그룹을 이루어 함께 여행하면서 주말을 보냈습니다.

우리는 키득거리고 함께 깔깔대면서 시간을 보냈습니다. 이처럼…… 우리는 우리 자신의 방식대로 인생을 경험해 가고 있었습니다.

이런 모든 장면들이 내 마음에 각인되어 있습니다. 자연은 아무렇게나 널려 있는 듯 보이지만, 얼마나 아름답고 조화로운가!

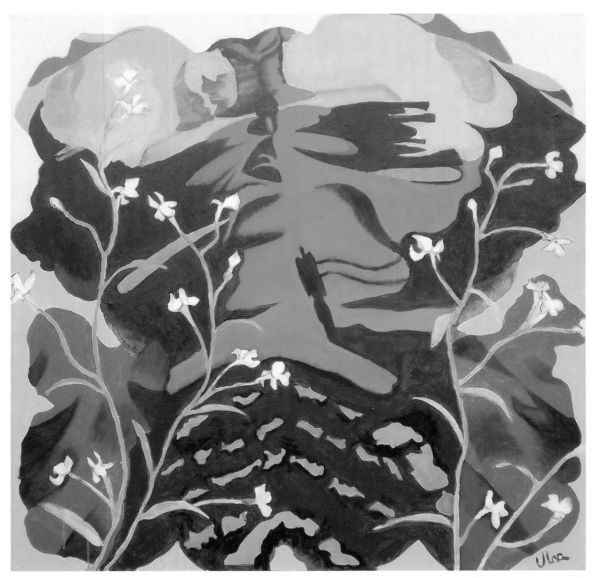

Acrylic on Canvas, 48×48 inch

My Life 20세, 대학 3학년

나는 인생이 복잡하다는 것을 실감하기 시작합니다. 정말이지 나는 인생을 다 알지 못합니다.

가끔 내가 긍정적 감정과 부정적 감정 사이를 맴돌기는 하지만, 사물을 긍정적으로 보는 편입니다. 대체로 나는 행복하고 운이 좋은 사람입니다.

여러분은 이 그림의 전체적인 색조에서 행복과 복잡다기한 상호작용을 볼 수 있습니다.

Acrylic on Canvas, 48×48 inch

My Life 21세, 졸업반 여대생

Acrylic on Canvas, 36x36 inch

우리는 모두 졸업반 여대생입니다! 우리는 모두 대학 생활이 이렇게 빨리 흐른 데에 놀라고 있었습니다. 모두가 불안해하면서 인생의 다음 장이 어떻게 전개될 것인지를 기다리고 있었습니다.

우리가 나눈 그 많은 대화, 그리고 그 많은 산행이 우리 가슴에 남아 있었습니다.

나는 이 사회에 내가 어떻게 받아들여질지 불안했습니다. 하지만, 이것은 나만의 불안은 아니었으며, 우리 모두 서로를 지원하고 격려했습니다.

My Life 22세, 은행원으로 일하다

Acrylic on Canvas, 36x36 inch

은행에서 일한 것은 대단한 경험이었습니다. 내가 어느 미국 은행에서 일하는 동안 남자들과 꼭 같은 보수를 받을 수 있어서 좋았습니다.

모든 계산이 매일 정확히 맞아야 했고 총계는 일호의 오차도 없어야 했습니다. 나는 직업을 가진 것에, 성인으로서의 경험을 쌓는 것에 신이 났습니다. 나는 내 직업과 삶에서 내가 완전히 인정을 받을지 궁금했습니다.

이 그림에는 복잡한 은행 업무와 삶의 상호작용이라는 배경에 직업과 삶의 압력이 층을 이루고 있습니다.

My Life 23세, BoA(미국은행)

계획한 대로 나는 2년 동안 직장생활을 했습니다. 그것이 좀 동떨어진 은행 업무이긴 했지만, 나는 직장생활의 분위기를 체감할 수 있었습니다.

경쟁적 환경에서 성취감도 느낄 수 있었습니다.

이 그림은 이 일의 복잡한 조직망을 보여주고 있으며, 그런 일에서 피어날 수 있는 아름다운 꽃들을 보여주고 있습니다.

Acrylic on Canvas, 36×36 inch

My Life 24세, 결혼

Acrylic on Canvas, 40x30 inch

우리는 목표가 같았는데, 그것은 유럽으로 유학하는 것이었습니다. 그는 프랑스 유학을 원했고 나는 독일로 가서 대학 공부를 계속하는 것이 꿈이었습니다.

우리는 하와이에서 결혼식을 올렸고 공부를 시작하며 큰 야심을 품었습니다. 나는 '실내건축'으로 전공을 바꾸기로 했습니다. 하지만, 나는 온갖 종류의 그림과 드로잉을 즐겼습니다.

이 그림에서는 두 인물이 창문을 통해 막연하면서도 희망에 찬 미래를 바라보고 있습니다.

My Life 25세, 콜로라도

Acrylic on Canvas, 40×30 inch

우리는 프랑스 파리에서 2년간 공부할 계획을 세웠습니다. 우리는 유럽에 가기 전에 우선 콜로라도에서 몇 달 동안 인생을 즐기기로 했습니다.

콜로라도의 장대한 산들과 놀랄만한 삼림은 너무나 아름다워서 산행하고픈 도전 의식을 제공했습니다.

이 그림은 험준한 산들과 강들, 그리고 삼림들을 내 기억 속에서 불러낸 것입니다. 우리는 이 산 저 산에서 하이킹과 캠핑을 즐겼습니다.

My Life 26세, 프랑스 유학

Acrylic on Canvas, 36×36 inch

프랑스에서 나는 실내건축을 공부하기 시작했습니다. 내게는 모든 것이 새로웠고 재미있었습니다.

나는 프랑스 문화를 가능한 한 깊이 알고자 했습니다. 프랑스어를 공부하는 것 역시 재미있었습니다.

이 그림에서처럼, 나사못은 다른 문화의 내부로 가능한 한 깊숙이 파고 들어가서 삶의 다양한 경험을 서로 연결하여 줍니다. 다른 문화를 알고 그 일부가 되는 것은 매우 흥미로운 일입니다.

My Life 27세, 파리 유학

Acrylic on Canvas, 36×36 inch

파리는 예술가에게 경이롭고도 매력적인 곳입니다. 모든 건축물이 아름답고 역사를 품고 있습니다.

도시 전체가 어디를 가든, 어느 모퉁이를 돌든, 아름다운 풍광을 보여줍니다. 조그만 디테일 하나라도 숙려(熟慮)를 거쳐 디자인한 것입니다.

모든 다양한 사람들 역시 인상적이며 나를 행복한 기분에 잠기게 합니다. 그들을 만나고 그들을 알게 되는 것은 기쁜 일입니다.

My Life 28세, 파슨 디자인 스쿨과 기하학

Acrylic on Canvas, 48x36 inch

나는 뉴욕시의 '파슨 디자인 스쿨'(Parson's School of Design)에서 공부하였습니다. 교수 방법이 프랑스나 한국에서와는 너무나 달랐기 때문에 매우 어려운 시간이었습니다.

기하학이 모든 것의 기초입니다. 기하학을 읽어내는 것이 디자인의 기초 언어를 이해하는 길입니다.

이 그림에서 우리는 기하학과 디자인의 상호 작용의 복잡성을 이해하기 시작했습니다. 디자인의 기초개념들을 분석할 수 있는 능력이야말로 새로운 디자인을 개발하기 위한 기본 출발점입니다.

My Life 29세, 파슨 디자인 스쿨과 건축

건축은 기능 예술의 어머니입니다. 예술의 모든 기본이 결합하여 실용 디자인을 창작합니다.

철학적으로 말하자면, 자연은 건축의 시작입니다. 인간도 태초에 자연으로부터 태어난 존재입니다.

재료의 미학과 수학적 조화는 서로 결합해 있습니다. 이 그림에서 보듯이, 비율이 맞는 균형이야말로 종합 디자인의 가장 중요한 요소입니다.

Acrylic on Canvas, 48×36 inch

My Life 30세, SOM에서 일하다

Acrylic on Canvas, 36×36 inch

재능 있는 많은 건축가들 및 디자이너들과 함께 일하는 것은 대단히 다채롭고 재미있습니다.

훌륭한 디자인은 썩 좋지 않은 디자인과는 뚜렷한 차이를 보여주며, 그 차이는 원래의 프로젝트의 유형에서 기인합니다.

형태들과 색조들은 매우 눈에 잘 띄며 점진적으로 발전합니다. 건축 프로젝트들은 항상 점진적으로 발전합니다.

My Life 31세, SOM을 떠나다

Acrylic on Canvas, 30x40 inch

My Life 32세, 돛배 항해

Acrylic on Canvas, 36×36 inch

우리는 주말마다 우리의 보트 "우썽의 섬(Ile d'Oussent)"을 타고 롱 아일랜드 사운드 해협을 항해합니다. 우리는 시간 대부분을 물 위에 있습니다. 그것은 목적지가 있는 항해가 아니라 그냥 재미로 하는 항해입니다.

작은 섬들을 구경하거나 그 해변에서 수영하는 것은 참 좋습니다.

돛배를 타고 항해하는 것은 가을 단풍 사이를 뚫고 지나가는 느낌과 비슷합니다. 배의 우아한 흔들림에 우리의 몸을 맡긴 채 아름다운 뱃길과 하나가 됩니다.

My Life 33세, 나 자신의 디자인 회사

Acrylic on Canvas, 36×36 inch

나는 내 소유의 회사를 원했습니다. 나 자신의 아이디어를 발전시키기 위해서 나는 나 자신을 표현할 자유가 필요합니다. 새로운 작품 구상(構想)이란 자유의 시작에서 싹트는 것이니까요.

나는 나 자신의 디자인 세계를 지니고 자 자신의 공간을 창조하고 싶습니다. 산과 자연에 대한 나의 탐색이 고객들을 위한 내 실내 디자인에서 그 표현을 얻으리라 생각됩니다.

My Life 34세, 나의 회사 ULJA

Acrylic on Canvas, 36x36 inch

U. Lee-Johnson & Associates! 나 자신의 회사를 창립하려던 내 꿈이 드디어 이루어졌습니다! 내 계획안에다가 내 스탬프를 찍을 수 있습니다.

회사를 경영하는 건 쉽지 않습니다. 예술과 경영을 연결한 회사라면, 특히 더 어렵습니다. 나는 내 계획들에 늘 야심 가득했습니다.

나는 내 손으로 모든 일을 해낼 수 있었습니다. 너무 많은 일과 너무 적은 일 사이의 균형을 잡는 것이 어려웠습니다.

My Life 35세, 임신

Acrylic on Canvas, 24×24 inch

임신 시기는 직장과 육아 등의 변수를 고려하여 계획했습니다. 시간이 갈수록 아기도 복합적 인격체로 발전해 갈 것입니다.

시간 역시 자연 발생적인 프랙털 요소들을 창조합니다. 해안선의 발달에도 시간이 지표를 침식시키고 균열을 일으키면서 프랙털이 창조됩니다. 시간이 오래 흐를수록 지리도 더 많은 색조와 균형을 얻어갑니다.

이 그림에서는 지구가 태어날 용암을 창조하고 있습니다. 굳은 용암은 침식되고, 여러 부분으로 이루어진 땅과 산, 강을 창조하도록 자연에 의해 형성된 아기입니다.

My Life 36세, 아기 아담

아기 아담과 함께 있는 건 기쁨 그 자체입니다. 아기로서의 아담은 자기 주변을 잘 이해하는 듯했습니다. 아기는 이유 없이 자주 울지 않았습니다.

내 인생의 가장 아름다운 시절 중의 하나입니다. 나는 늘 아기를 안온하게 안아줍니다. 그건 정말 완전한 충만의 순간입니다.

이 그림은 그 순간의 감정을 보여주고 있으며, 그것은 내 인생 전체를 걸고도 남을 만큼 소중한 감정입니다.

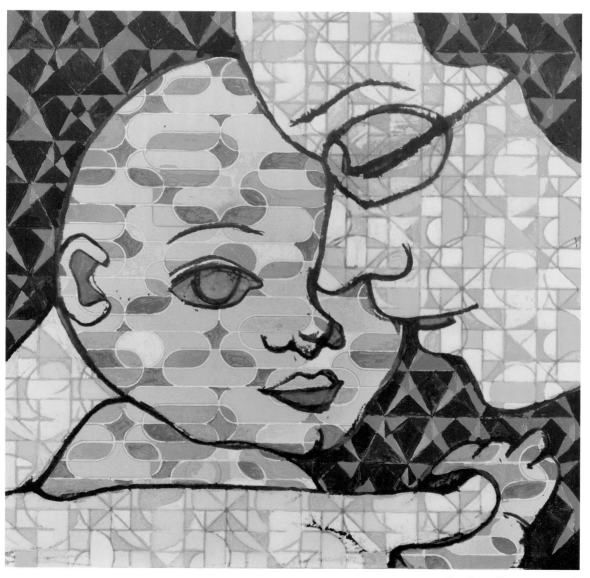

Acrylic on Canvas, 39x39 inch

My Life 37세, 자라나고 있는 아담

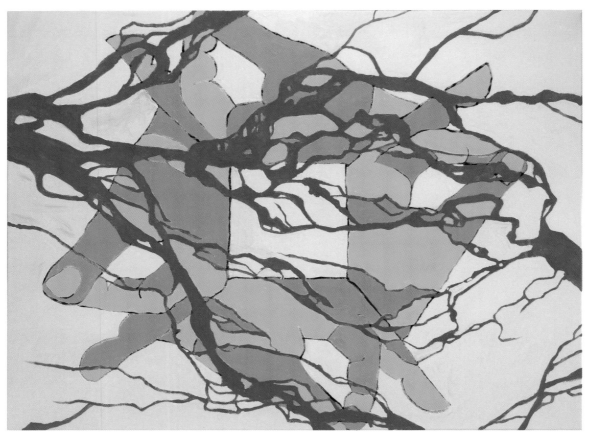

Acrylic on Canvas, 40x30 inch

아담은 아름다운 아기로 성장하고 있습니다. 아담은 자주 울지 않습니다. 우리는 이웃에 사는 부부와 함께 밤새워 요트를 탔습니다. 그 부부 중 하나가 의사였는데, 그의 생각에 따르면, 아담이 경이롭게 잘 성장한다고 했습니다.

아담은 프랙털 운동과 마찬가지로 모든 방향을 향해 복합적으로 발전하는 중입니다.

프랙털 모양으로 굽이치는 강은 수많은 가능성을 증폭시키며 폭발하는 새로운 생명과 비슷하고 새로운 삶과 미래의 희망에 대한 아름다운 작품을 만듭니다.

My Life 38세, 인생 파탄!

삶은 때로는 박살이 날 수 있습니다. 하나의 틈새가 조금씩 조금씩 더 벌어집니다. 틈새들은 삶에서 다원적 상호작용을 나타내는 복합적인 프랙털 형태입니다.

프랙털 요소들은 삶의 진행과 진화하는 상황을 가리킵니다. 프랙털은 삶에서 작은 문제가 자라서, 더 큰 문제를 복잡한 상황으로 분해하는 것과 같이 더 큰 균열에서 자라는 작은 균열의 자기와 유사한 모양입니다.

내 인생은 틈새와 구멍들을 지닌 채 출발했습니다. 그 구멍들이 프랙털이며 점점 더 큰 틈으로 변해 가더니 더는 해결할 수 없을 정도로 커졌습니다.

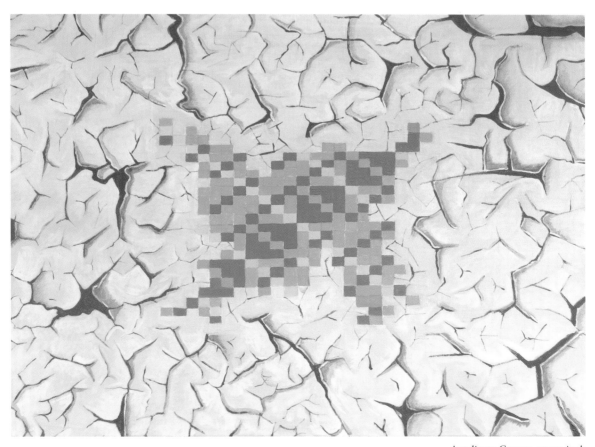

Acrylic on Canvas, 40x30 inch

My Life 39세, 별거

우리의 결혼생활이 파탄 날 위기에 직면해 있습니다. 아직 약간의 희망이 남아 있긴 하지만, 부정적 감정이 지배적입니다. 우리 둘은 각자의 길을 가고자 하며, 미래가 어떻게 전개될지를 알고 있습니다.

헤어짐을 주도하고 있는 것이 내 쪽이긴 하지만, 지금이 내 인생에서 아주 힘든 순간입니다. 두 여동생은 크게 충격을 받아 심히 혼란스러워하고 있습니다.

이 그림은 내 착종된 감정들 그리고 남편과 여동생들의 외부로 드러난 감정들을 보여주고 있습니다.

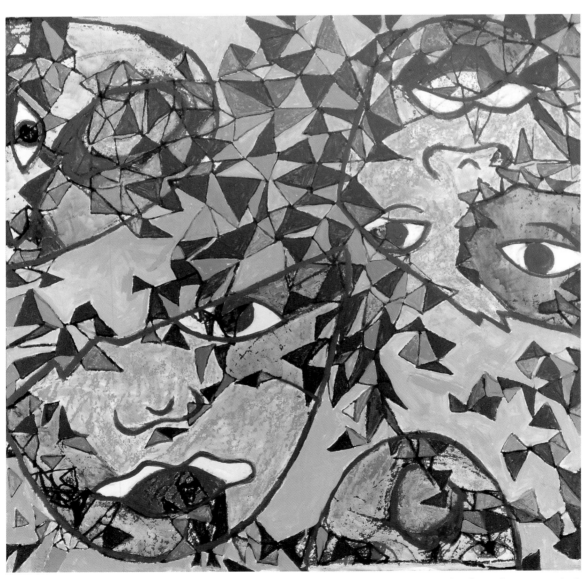

Acrylic on Canvas, 39x39 inch

My Life 40세, 병원에서

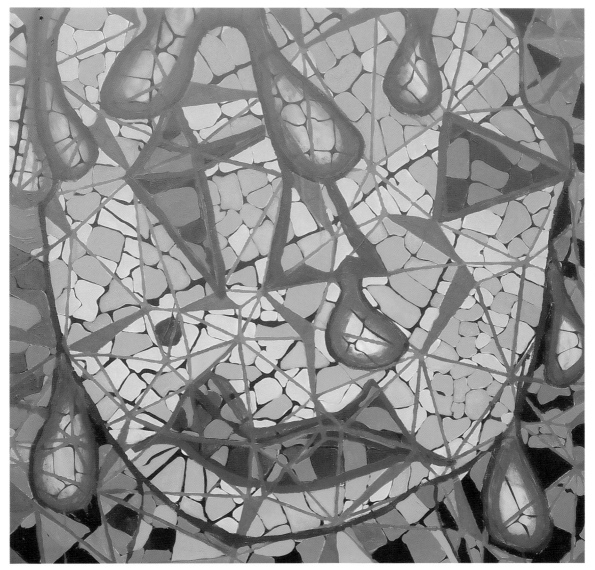

Acrylic on Canvas, 39x39 inch

우울증으로 입원하였습니다. 나는 임신 후에 항우울제를 복용하기 시작했습니다. 정기적으로 약물 치료를 받지 않았고, 심한 우울증 증상이 발현하였습니다.

입원 때문에 나는 아들에 대한 양육권을 잃었습니다. 나는 그 상황을 받아들이기가 어려웠습니다.

이 그림에서 나는 상이하고 많은 환자가 있는 무서운 장소로서의 병원을 보여주고 있습니다. 여기서 나는 고립됐고 찢겨나간 듯했으며, 비인간과 비시민처럼 대우를 받았다고 느꼈습니다.

My Life 41세, 여동생 집

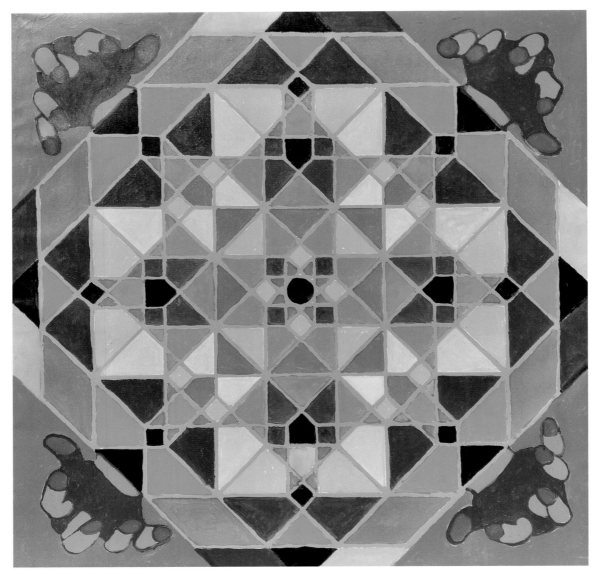

Acrylic on Canvas, 40×40 inch

나는 약 1년 동안 워싱턴 DC에 있는 여동생의 집에 머물며 그녀의 보살핌을 받았습니다. 퇴원 후에 보낸 따뜻하고 밝은 생활입니다. 그렇지만 내가 충분히 잘 다루지 못한 이혼에 대해서 외적 위협을 느꼈습니다. 나는 외로웠습니다.

나는 여동생 가족의 삶의 흐름을 따라가고자 노력합니다. 여동생에게는 딸이 둘 있습니다. 나는 내가 할 수 있는 한 최선으로 이 조카들을 돌보아 주었습니다. 조금씩 조금씩 내 상태가 나아져서, 자원봉사 활동을 시작했습니다. 나는 몸을 회복하는 데에 도움을 준 여동생네 가족들에게 평생 고마운 마음입니다.

이 그림에는 지원해 주는 가족에 대한 신뢰가 환하게 표현되어 있습니다. 하지만, 그림의 구석에는 법적, 경제적, 사회적 위협이 음험하게 도사리고 있습니다.

My Life 42세, 세 자매

Acrylic on Canvas, 40x30 inch

우리 세 자매는 동일한 사안에 대해 의견 일치를 보기 힘듭니다. 특히 내 이혼에 대해서 그렇습니다. 가족의 지원 없으면 이 어려운 시기를 통과하는 것은 매우 힘든 일입니다. 이 말은 상이한 문화 때문에 부분적으로만 진실입니다. 일치된 감정과 의견에 따르는 것은 한국적 방식입니다.

세 자매 중 나는 어느 순간에는 가장 연약하고 평소에는 가장 강인하기도 합니다. 이혼은 정말 고됩니다. 살아오는 동안 나는 언제나 인생의 목적을 설정해 놓고 그 목적을 향해 일하는 강인한 사람입니다.

이 그림에서 날카로운 모서리들과 접힌 부분들은 인간관계의 마찰을 나타냅니다. 부드럽게 지원하는 감정과 색조가 가장 두드러져 보입니다. 강력한 어두운 반감들이 나로부터 멀어져 가고 있습니다. 나는 이혼의 극복이 내 인생에서 가장 어려운 문제 중의 하나였음을 알 수 있습니다.

My Life 43세, 이혼

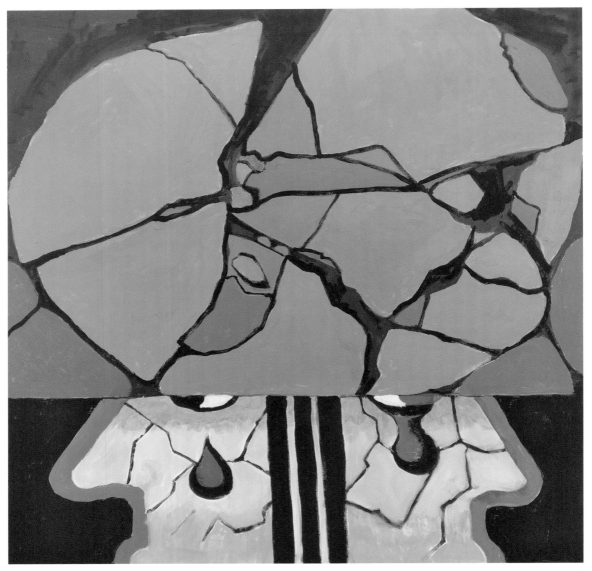

Acrylic on Canvas, 48×36 inch

우리 둘은 3년간의 별거 생활을 거친 뒤에 이혼 절차를 거치고 있습니다. 이혼을 초래한 갈등이나 악감정을 생각하지 않고 미래를 생각하는 것이 훨씬 좋습니다. 지나가 버린 관계와 인생의 타고난 슬픔이 있습니다.

많은 슬픔을 겪은 뒤에 단단하던 돌이 깨어지고 말았습니다. 우리 아들 아담을 생각하면 슬픔은 더욱더 커집니다. 지금은 무척 괴롭지만, 언젠가는 햇볕 나는 날이 올 것입니다.

이 그림은 슬픔이 시선을 돌리는 것을, 우리의 마음이 심히 균열되고 깨어진 돌로 변하는 것을 보여주고 있습니다.

My Life 44세, 약의 부작용

Acrylic on Canvas, 40x30 inch

복용하는 약의 부작용 때문에 일도 잘 안 되고 섬세한 그림도 잘 그릴 수 없습니다.

나는 현실과 동떨어져 허공을 둥둥 떠다니는 것처럼 느낍니다. 나는 정착해서 집중할 수 없습니다. 나는 종이를 찢거나 콜라주를 하는 등 단순한 재료들을 사용하는 작업을 했습니다. 이런 작업이 나 자신을 자유롭게 해방시키고 내가 창조적 표현을 하는 데에 큰 도움이 되었습니다.

콜라주가 아닌 이 그림은 그 당시 나의 분열된 느낌, 즉 현실과 유리되어 허공을 부유하는 듯한 느낌을 보여주고 있습니다.

My Life 45세, 수면의 부작용

Acrylic on Canvas, 40x30 inch

항우울제(抗憂鬱劑)를 복용하는 것은 괴로운 일입니다. 나는 강한 약 기운에 녹초가 되었습니다. 나의 주치의와 나는 다양한 복합 약물 치료를 실험했고, 그 부작용으로 나는 오후까지 잠을 잤습니다.

이 시기에 나는 많은 예술적 성취를 이룰 수 없었습니다. 약물이 우울증을 완화할 것이라 믿었는데 우울증이 더 심해졌습니다.

이 그림은 피로와 무기력이라는 두 날개 밑에 언제나 억눌려 졸음에 잠긴 회색 기분을 상기시키고 있습니다.

My Life 46세, 조각하는 손

Acrylic on Canvas, 36×36 inch

나는 인생을 균형 잡기 위해서라도 나의 창조적인 표현이 필요합니다. 나는 남편과 헤어진 이래로 조각을 하고 있습니다. 나의 '자연' 연작은 어느 갤러리의 개막전에서 우수작으로 선정되었습니다.

정밀한 비율은 바람이나 물, 자연의 요소들처럼 형성되어 있습니다. 그것은 자연의 직접적 표현입니다.

이 그림에서 내 손은 대상의 직접적 표현을 형상화하기 위해 바쁘게 움직이고 있습니다. 이 비누 거품 프랙털은 자연계에 내재하는 프랙털의 본성을 대표하고 있습니다.

My Life 47세, 삶의 균형 잡기

내 인생은 이제 더 균형을 잡을 수 있게 되었습니다. 큰 조각상을 만드는 일은 치열한 집중을 요구합니다. 그래서 나는 그림 쪽으로 진로를 바꾸기로 했습니다. 이제 내 감정을 표현하기 위해서는 색도 포함할 수 있게 되었습니다.

나는 이런 창조적 작업을 하지 않는 직업을 가지고 있긴 하지만, 내 생활은 스트레스가 감소하고 좀 더 규칙적으로 되어갑니다. 내 일의 디자인적 면모가 여전히 아쉽습니다. 인생을 균형 잡는다는 건 늘 미묘한 일입니다. 내 아들 아담은 아름답게 자라나고 있으며, 나는 그 아이가 활달하게 커 가는 걸 보는 것이 무척 기쁩니다.

이 그림에서는 혼란스럽고 프랙털 같은 내 삶의 변형들이 하나의 '동심원 모양의 나선형(uniform spiral)'으로 바뀌어 가고 있습니다. 이것이 미래의 새롭고 더 안정된 삶으로 나를 인도해 갈 것입니다.

Acrylic on Canvas, 40x30 inch

My Life 48세, 지루한 직업

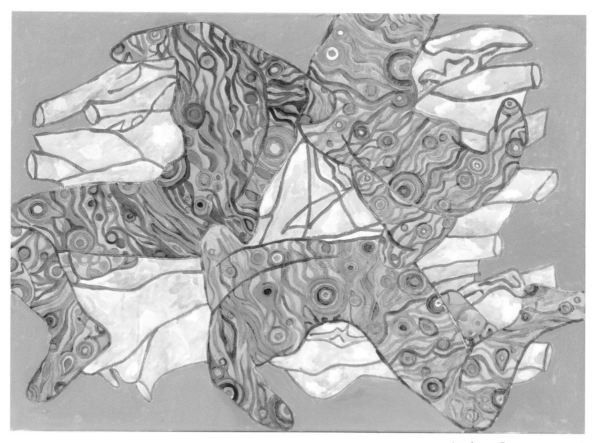

Acrylic on Canvas, 40x30 inch

나는 아주 지루한 일을 직업상 했습니다. 나는 생활에 필요한 돈을 지출하기 위해 정규 직업이 필요했습니다.

나는 고된 일을 하면서 졸지 않으려고 애를 썼습니다. 이따금 계획을 세울 수 있는 시간적 여유가 있긴 했지만, 일하는 시간 대부분은 전혀 창조적이지 않았습니다.

이 그림은 내 직업보다 훨씬 재미있어 보입니다. 나는 다른 일에서 디자인 작업을 하면서 많은 즐거움을 느꼈습니다. 그래서 나는 지루한 직장 일로부터 잠시 벗어나기 위해 이 그림을 그렸습니다.

My Life 49세, 여행

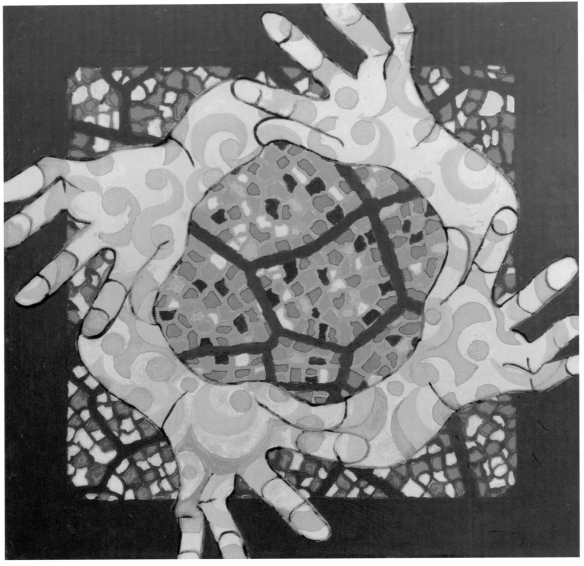

Acrylic on Canvas, 36x36 inch

나는 여행을 사랑하며, 집을 떠나 내 삶에 대해 생각하기를 즐깁니다. 과테말라는 그 모든 문화와 마야 사원들이 아주 색달라서 여행 목적지로서 완벽합니다. 어떻게 사람들은 생활방식이 다르고 믿음이 다를까?

나는 뉴욕과 그 근교에다 내 삶을 집중시키지 않았습니다. 내가 좀 더 많은 지역을 알고자 내 삶을 조직해 온 것은 분명합니다.

이 그림에서 손은 세계를 여행하면서 다양한 문화와 접촉하고 있습니다. 문화와 접촉하고 문화를 이해하는 것은 대단히 중요한 일입니다.

My Life 50세, 어느 봄날 피터와 함께

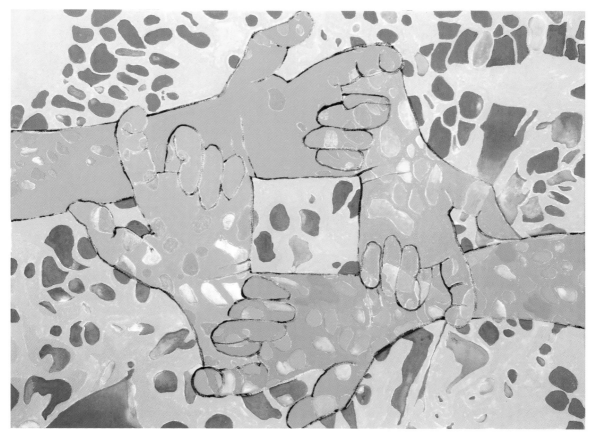

Acrylic on Canvas, 40x30 inch

봄은 어느 곳에서나 만물이 소생하는 것을 너무나 아름답게 보여줍니다. 프랙털 형태들은 자연에 의해 형성된 정교한 구조물들로서, 우리 주변의 평범한 경관 안에 숨어 있습니다.

피터와 나의 애정은 점점 자라나서 뿌리를 내리고 있어서, 곧 활짝 꽃을 피울 것입니다. 우리는 우리 인생에도 봄과 같은 꽃들이 만개하는 행복감을 느낍니다.

이 그림에서는 풍화혈(tafoni 風化穴)은 배경에다 수학적 조화(harmony)를 선사하고 있습니다. 풍화혈은 붉은 꽃잎이 되어, 풍화혈이 있는 바위를 봄의 꽃들에, 인간의 손에 연결합니다. 풍화혈이란 바위에 생긴 구멍들인데, 크기와 깊이가 각각 다릅니다. 나는 풍화혈에 의해 창조된 여러 형태에서 영감을 받았습니다.

My Life 51세, 그림으로 상을 받다

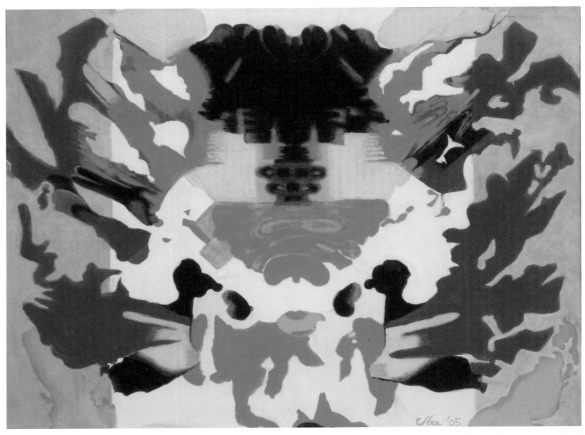

Acrylic on Canvas, 40x30 inch

뉴욕시 미술제에서 대상을 수상하여 6천 불의 상금을 받았습니다. 내 그림들이 올해의 작품으로 선정된 데에 대해 놀랐습니다. 나는 다음 해의 경쟁에서도 '유망주(有望株)'로 떠올랐습니다.

그동안 내 인생에 많은 어려움이 있었지만, 한 가지만은 항상 지켜왔습니다, 그것은 그림에 대한 나의 사랑이었습니다. 내 인생에서 상황이 어떻게 요동을 치더라도, 나는 아주 자주 그림을 그렸습니다.

이제 나는 삶의 정상에 있다는 느낌이었고, 수상했다는 사실이 내가 좋아하는 일을 밀고 나갈 수 있는 자신감을 나에게 심어 주었습니다. 분명한 목표가 세워지니, 이제 그 운명적 목표를 향해 달려가고 있습니다. 내 이름을 그림에다 서명할 수 있기 때문에 나는 디자인보다 그림을 더 좋아합니다.

My Life 52세, 또 하나의 상

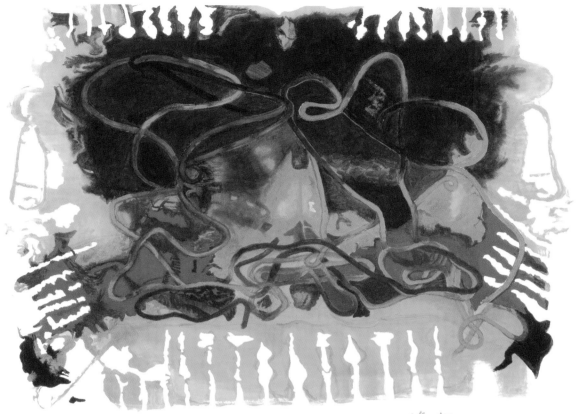

Acrylic on Canvas, 40x30 inch

52세가 되는 해에 나는 또 하나의 상을 받았습니다. 이것은 기대하던 상이었습니다. 나는 지난해에 상을 받고 많은 찬사와 응원을 받았기 때문에 내 그림들에 대해 대단히 진지하게 생각하게 되었습니다.

이제 마침내 나는 이 인생에서 나아가야 할 방향을 알았습니다. 내 그림을 향한 나의 자신감은 점점 더 커졌습니다.

파슨즈 디자인 학교에 다닐 때 나는 전공인 실내건축과 마찬가지로 늘 그림을 좋아했습니다. 결국 나는 그림으로 되돌아왔고 마음이 대단히 편안하다고 느낍니다.

My Life 53세, 방문

내 아들 아담과 보내는 시간은 정말 값집니다. 나는 그 시간의 일 분 일 초도 소중하게 즐깁니다. 젊은 나이에도 불구하고 그는 대단히 훌륭한 화술(話術)의 소유자입니다.

우리는 만나는 시간 내내 서로 연대감을 느낍니다. 그는 대단히 민감하고 나를 매우 많이 닮았습니다. 그는 음악가가 될 생각을 하고 있지만, 아직 확실하지는 않다고 말합니다.

이 그림은 함께 있으면서 음악을 공유하는 흥분상태를 보여줍니다. 우리는 서로 연계되어 있습니다!

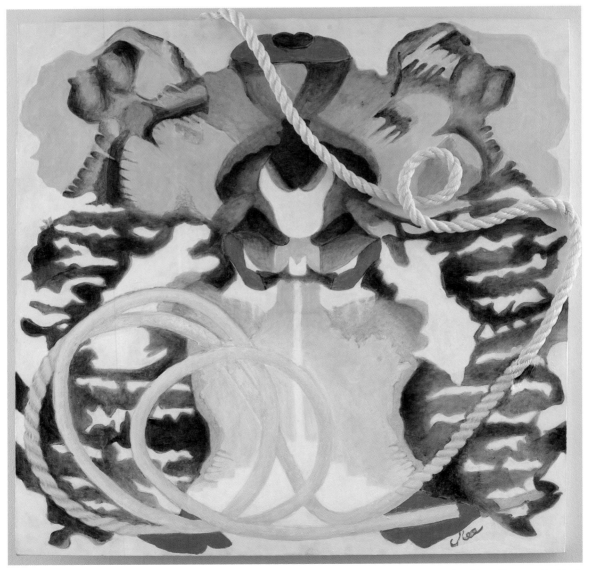

Acrylic on Canvas, 36×36 inch

My Life 54세, 기하학의 여인

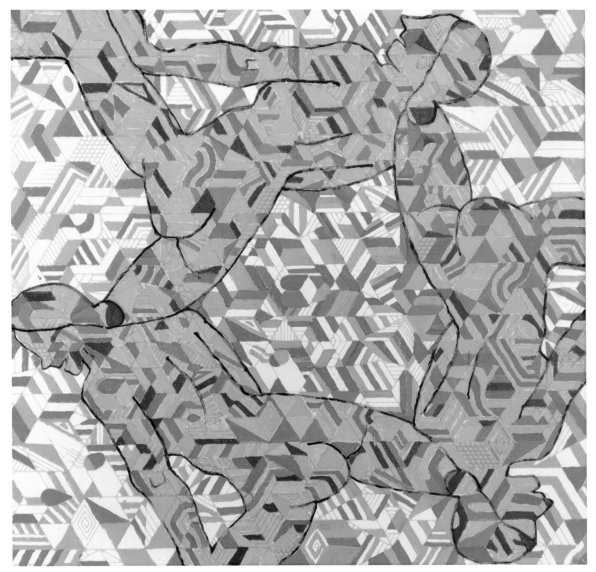

Acrylic on Canvas, 36×36 inch

마침내 나는 내 삶을 회복한 것으로 느낍니다. 나는 혼자 사는 여성으로서 대단히 균형 잡힌 삶을 살고 있습니다. 나는 디자이너로서 일하면서 내 생계를 유지하고 있으며, 내 아들 아담은 아름다운 청년으로 잘 성장해 가고 있습니다.

나는 아담의 생일에 그를 파리로 데리고 갔습니다. 생일 저녁 식사를 하기 위해 그를 에펠탑으로 데리고 갔습니다. 아담은 에펠탑에서 생일 저녁 식사를 하는 것을 너무나 감격스러워했습니다.

나는 미술제에서 두 번 상을 받았습니다. 그리고 피터와 나는 다음 해에 결혼하기로 했습니다. 내가 내 삶에 균형 잡힌 기하학을 도입한 것은 잘한 일이었습니다. 굉장히 어려운 시간을 겪은 뒤에 모든 것이 좋은 방향으로 움직이고 있습니다.

My Life 55세, 재혼

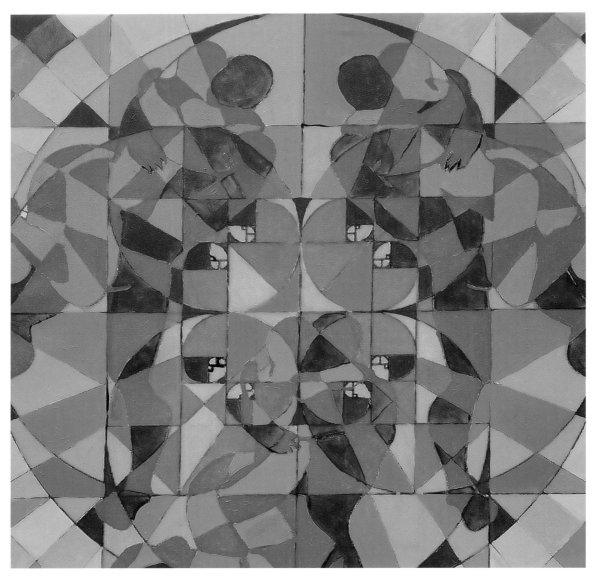

Acrylic on Canvas, 39×39 inch

내가 다시 혼자가 된 이래 16년의 세월이 흘렀습니다. 결혼에 대한 내 믿음을 말하자면, 내가 찾는 인간 유형을 알기 때문에 2~3년이면 족히 특별한 사람을 찾을 수 있으리라는 것은 내가 늘 하던 생각이었습니다.

이혼 이후 금방 피터를 만난 셈이지만, 나는 그를 내 파트너로 생각할 수 없었습니다. 우리는 결혼 같은 건 생각하지도 않고 15년을 친구로 함께 지냈습니다. 마침내 그가 내게 청혼했을 때, 나는 다른 남자와 함께 있었습니다. 그러나 나는 피터야말로 내가 함께 여생을 보낼 사람임을 알았습니다.

이 그림은 전통적인 한국 결혼 예복(禮服)을 나타내고 있습니다. 우리는 서울의 어느 야외 박물관에서 전통 결혼식을 올렸습니다.

My Life 56세, 달빛 아래에서의 춤

Acrylic on Canvas, 36×36 inch

여기는 대양 위에 아름다운 보름달이 떠 있는 멕시코 해변이었습니다, 우리는 해변을 걷다가 음악에 이끌려 어느 해변 레스토랑으로 들어갔습니다. 주인이 식탁을 바닷가로 옮겨, 한 발 깊이 바닷물 속에다 식탁을 설치해 주었습니다.

우리는 온갖 것에 감동했고 그들이 제안한 것을 주문했습니다.

우리는 식탁으로부터 일어서서 달빛 아래에서 춤을 추기 시작했습니다. 아름다운 달은 낭만적 월광을 우리 위로 비추어 주었으며 우리에게 제공된 생선요리는 맛있었습니다. 이것은 인생의 영원한 순간과 이어지는 현재의 시간에 있는 또 다른 지금입니다.

My Life 57세, 어느 여름날 피터와 함께

Acrylic on Canvas, 36×36 inch

어느 여름날, 피터와 나는 순간적으로 아름답게 연결된 애정을 느꼈습니다. 우리 주변의 삼라만상이 모두 아름답고 분홍빛 희망에 차 있었습니다. 그것은 대단히 미묘한 순간이고, 우리는 우리를 둘러싼 모든 사물을 잘 인식하고 있습니다.

우리는 오랜 시간 동안 함께 지내왔습니다. 마침내 우리는 둘이 함께 있을 때 더 행복하다는 사실을 깨달았습니다.

우리의 손이 밝은 여름의 태양 광선을 쬐고 있습니다. 우리의 감정이 마치 색종이 조각들처럼 우리 주위를 날아다니고 있습니다. 우리의 손이 춤추며 서로 뒤쫓고 있습니다. 이 여름날이 우리 삶의 영원한 순간과 연결될 것입니다.

My Life 58세, 선생님과 나

인생은 때로는 복잡하게 얽혀 전혀 다른 방향으로 나아갑니다. 결국에는 모든 것은 제 자리를 찾아 가고 경험이 남습니다.

모든 평화로운 생각들이 우리네 인생에 퇴적되는 것은 명백합니다. 인생이란 풍요로운 융단에는 후 회와 슬픔이 켜켜이 쌓여 있지 않습니다.

행복해 보이지만 슬픈 얼굴이 미소를 띠며 울고 있습니다. 하지만 그것은 평화로운 얼굴이며, 인생 만사를 극복한 얼굴입니다.

Acrylic on Canvas, 48x36 inch

My Life 59세, 손에 손잡고

Acrylic on Canvas, 36x36 inch

우리, 즉 여동생들과 나는, 같은 배경을 지녔지만, 아주 다른 세 인격체로 발전했습니다. 우리의 서로 다른 유년 시절의 인생 체험들 때문에 우리는 다르게 발전했지만, 우리 셋은 늘 서로 협조하며 살았습니다.

우리는 서로 다른 꿈을 공유하면서 영향과 도움을 주고받았습니다.

우리는 함께 자라면서 서로의 손을 꼭 잡았습니다. 서로를 돕는 것, 그것이 인생의 첫 경험입니다. 특히 우리가 서로의 지원이 필요할 때. 60세 생일 전날 밤, 나에겐 젊은 날에 대해 좋은 기억이 있습니다.

My Life 60세, 아~ 인도라는 나라!

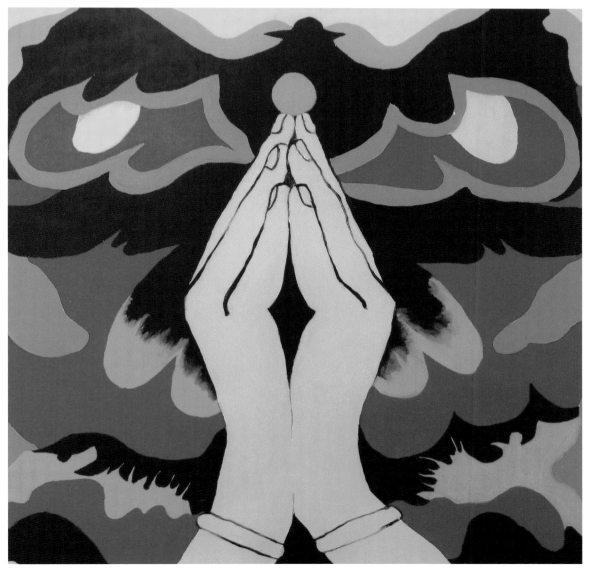

Acrylic on Canvas, 36×36 inch

나는 60세에 인도 여행을 했습니다. 인도의 문화와 인도인은 정말 매력적이고 훌륭합니다. 세계의 다른 어떤 곳보다 아주 특이합니다.

동물들과의 상호작용이 아주 깊어서 직접적으로 사회생활 안까지 뚫고 들어갈 수 있습니다.

사람들의 눈이 격렬한 야생동물의 눈빛이지만, 동시에 자기감정을 잘 통제하는 적정(寂靜)의 눈빛이기도 합니다. 사람 사이의 인사말을 보면, 이 다채로운 문화에서 유래하여 있을 수 있는 모든 인간 감정을 빠짐없이 다 보여줍니다.

My Life 61세, 세 여인

Acrylic on Canvas, 36x36 inch

프랙털 비누 거품으로 덮여있는 세 여인이 흥미로운 병치(併置)를 만듭니다. 그들이 배치된 방식 자체가 따뜻하고 우호적인 관계를 만듭니다. 비누 거품의 색깔들은 삶에서 우리의 상호작용을 상징하는 빛의 간섭으로 만들어집니다.

이것이 우리 세 자매의 이상적인 포지션입니다.

비누 거품의 형태들은 유사하지만, 몸의 색깔들은 우리의 인격이 서로 다른 것처럼, 완전히 다릅니다.

My Life 62세, 보트 타기

Acrylic on Canvas, 40x30 inch

보트 타기는 대부분의 시간 동안 파도 사이를 부드럽게 미끄러져 가는 것입니다. 보트가 물 위로 살짝 들어 올려진 채 바람의 힘으로 먼 목적지를 향해 조용히 나아갑니다. 우리는 우리의 요트 '노트르보야주'를 타고 3년 동안 뉴욕시에서 카리브해까지 유람하며 항해했습니다.

항해할 때 직선을 그리는 것은 힘듭니다. 그래서 나는 그와 정반대로 하고 움직이는 보트에 내 손을 맡겼습니다.

이 그림에서 모든 선은 동력의 원천인 바람과 파도를 표현하는 프랙털 나선형을 보여주는 온화한 운동입니다. 파도의 선들은 내게 나선들이라는 영감을 주었습니다. 나는 배의 운동과 교호 작용을 하는 나선형 하나를 그렸으며 거기에다 매력을 부여하기 위해 색깔을 사용했습니다.

My Life 63세, 보트 타는 사람 피터

Acrylic on Canvas, 40x30 inch

우리는 우리의 요트 "노트르 보야주"를 타고 뉴욕에서 카리브해까지 유람 항해를 했습니다. 3년 동안 카리브해 주변을 요트를 타고 돌아다녔습니다.

밤샘 항해가 우리에게 제일 고되었습니다. 우리는 4시간마다 교대로 망루 당번을 서야 해서 잠은 일종의 호사였습니다. 그래서 종려나무들이 늘어서고 파도가 잔잔한 어느 외딴 카리브해의 해안에 도착했을 때, 우리는 경이로웠습니다.

카리브해의 햇볕은 따뜻하고 밝습니다. 피터는 물 위에 있을 때나 물 바깥에 있을 때나 바쁩니다. 그는 항상 보트 타기의 잡일들을 할 준비가 되어 있습니다. 물고기와 소라고둥을 씻는다든가 닻을 점검한다든가 그는 언제나 보트 항해의 전문가입니다.

My Life 64세, 아들의 결혼

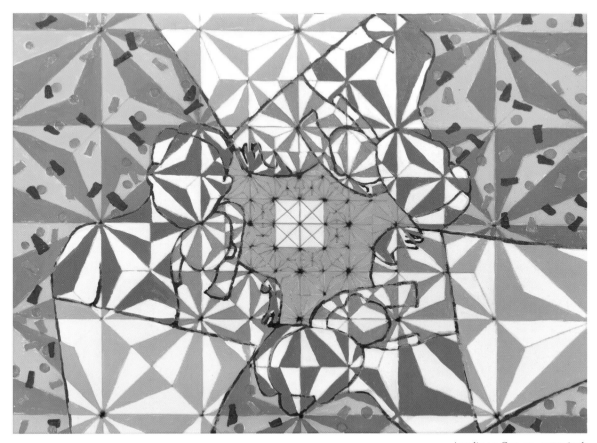

Acrylic on Canvas, 40x30 inch

2017년 여름 뉴햄프셔에서 어느 화창한 날이었습니다. 내 아들의 결혼식 날! 나는 반짝이는 호수, 행복한 사람들, 가족을 포함하는 많은 그림을 그려야겠다는 영감을 받았습니다. 그날의 광휘를 상기시키는 한 이미지를 정했습니다.

나는 모든 희망과 사랑을 바쳐 길고 행복한 결혼이 되기를 바랍니다.

연청색 타이를 맨 아담과 흰 웨딩드레스를 입은 제니가 보입니다. 제니의 색깔은 흰 배경과 함께 그녀가 들고 있는 꽃다발에서 연유합니다. 그들 둘을 묶어주는 형체는 영원한 사랑과 삶을 축복하기 위한 화강암 석관(石棺)입니다.

My Life 65세, 허리케인 마리아

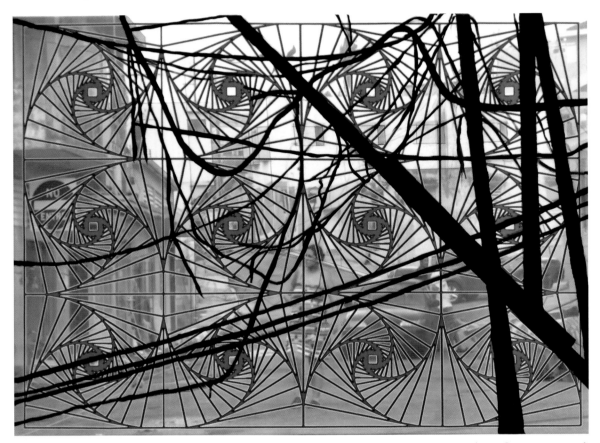

Acrylic on Canvas, 40x30 inch

푸에르토리코를 강타한 허리케인 마리아는 너무나도 강력해서 그것이 지나가고 난 뒤에는 모든 것이 뒤집혔습니다. 대형 석조 빌딩을 뒤흔드는 허리케인의 느낌의 경험은 너무나 무서웠습니다.

강도 5의 허리케인은 나무둥치에서 거의 모든 잎을 떨어뜨렸습니다. 산과 언덕은 온통 떨어진 잎들로 인해 완전히 갈색이 되었습니다. 마치 겨울처럼 보였지만, 푸에르토리코에는 겨울이 없습니다.

한동안 푸에르토리코의 거리들은 모두 이 그림과 같았습니다. 전기 시설이 완전 복구되기까지는 8개월이나 걸렸습니다. 이 그림은 허리케인이 남긴 고통과 쓰러진 전신주들의 기억으로 인해 정상적 삶이 어떻게 소실되어 버렸던가를 보여주고 있습니다.

My Life 66세, 별장에서의 친구들

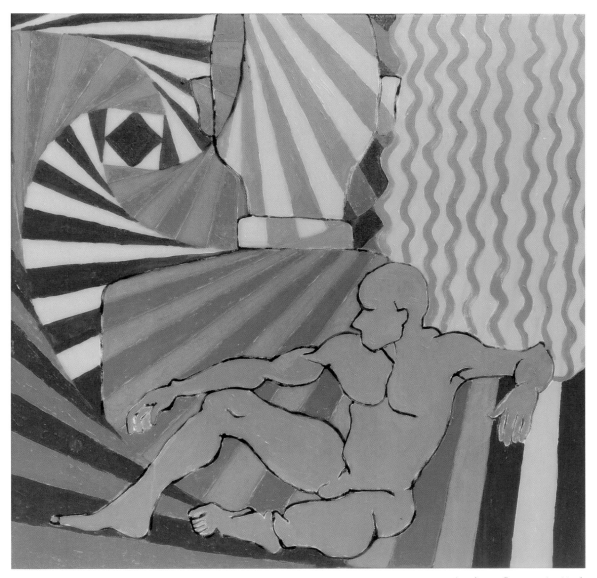

Acrylic on Canvas, 36×36 inch

우리는 가끔 정원에서 친구들과 긴 저녁 식사를 즐기곤 했습니다. 우리는 많이 웃어가면서 인간관계에 대해 철학적 수준이 있는 대화를 나누곤 했습니다.

팬데믹 시기 동안 사람들과 교제하기가 어려웠지만, 우리는 그들이 준비해 온 얼음 넣은 산그리아를 한 모금씩 홀짝이면서 경이로운 시간을 함께 보냈습니다.

그들의 뒷모습은 아름답고도 우아합니다. 그녀의 머리는 눈에 확 띄게 아름답고 환상적으로 곱슬거리는 금발입니다. 그는 프랙털 곡선 위에 앉아서 자기 생각을 즐기고 있는 듯합니다. 그 생각들 역시 꼭 주식 시장의 그래프처럼 프랙털입니다.

My Life 67세, 세 여인

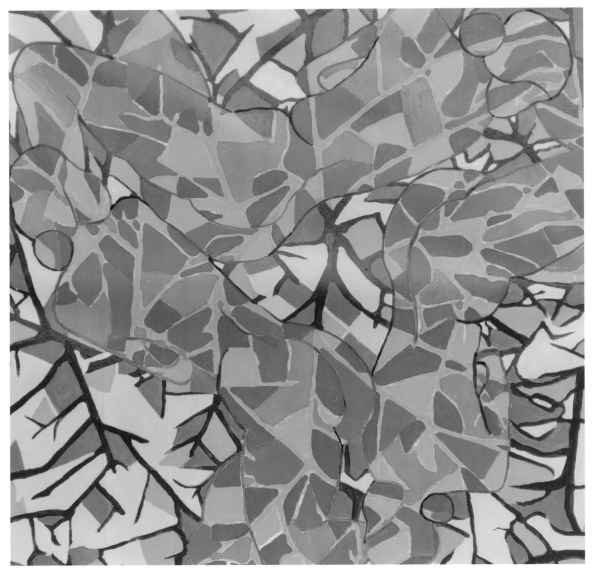

Acrylic on Canvas, 36×36 inch

우리는 열대 수목들과 나무들로 가득 찬 큰 공립 공원에 연결된 개인 정원을 소유하였습니다. 이곳에서 우리는 팬데믹 시절 동안 우리 시간의 대부분을 보냈습니다.

우리는 거기서 자주 소수 그룹의 친구들과 함께 바비큐를 하면서 녹색(綠色)의 풍광을 즐겼습니다.

수목들과 그들의 아름다운 균형을 관찰하는 것은 매우 흥미롭습니다. 가지들과 잎들 그리고 꽃들 사이를 뚫은 광선이, 그 뒤로 구름과 하늘을 언뜻언뜻 보여줍니다. 어느 날엔가 여러분은 이 그림에서 세 여인을 발견할 수 있을 것입니다.

My Life 68세, 수학적 경이

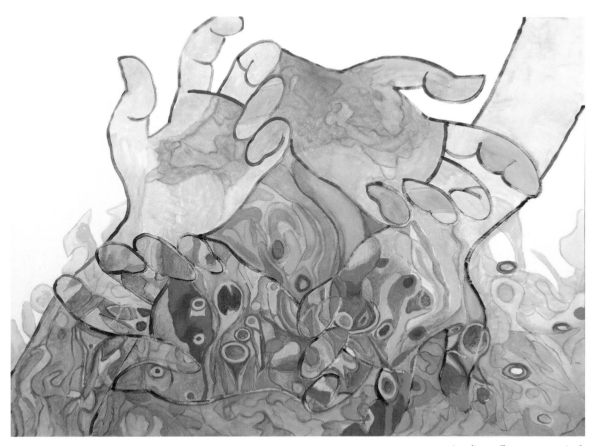

Acrylic on Canvas, 40x30 inch

우리가 보트 타며 유람을 한 이래 나는 프랙털 수학(數學)을 연구하고 있습니다. '정태 기하학' (l'estetica geometries)은 자연과 우주 도처에서 발견됩니다. 나는 최근의 그림들, 특히 '인간미(人間味) 연작'(human touch series)에 프랙털을 통합해 넣고자 했습니다.

기하학적 형상들과 아름다움, 형체들이 서로 직조(織造)하여 수학적 조화의 이미지를 창조합니다. 나는 최근 그림에서 프랙털의 아름다움을 심취해서 그리고 있습니다.

손들이 비누 거품 속에 있는 프랙털과 같은 간섭 패턴들에 의해 접촉되고 있습니다. 나는 두 살 때 프랙털 형태의 아름다움을 보았었는데, 그것이 내 잠재의식에 머물러 있다가 지금 다시 나타나고 있습니다.

Biography

운옥 리-존슨(Uneok Lee-Johnson)은 한국에서 태어났고, 이화여자대학교에서 독어독문학을 전공했고, 프랑스, 독일, 미국에서 공부했습니다. 그녀는 파슨즈 디자인 학교(Parsons School of Design)에서 실내건축을 전공하고, 뉴욕에서 인테리어 건축가로 일했습니다. 그녀는 뉴욕에 있는 Art Student League와 프랑스 파리의 L'Academie Charpentier에서 공부했습니다. 현재 그녀는 뉴욕, 푸에르토리코, 이탈리아에 있는 스튜디오에서 풀타임으로 그림을 그리고 있습니다.

리-존슨(Ms. Lee-Johnson)의 작품은 문화적 차이와 추상적 개념의 맥락 속에서 수학과 자연에 대한 사랑을 찬미합니다. 그녀에게는 생명이 없는 재료에서 "자연의 모습을 창조하는 것이 마법의 순간"입니다. 리-존슨의 예술은 그녀의 국제적인 학습과 여행이 제공하는 다른 문화 간의 영향을 뚜렷하게 반영하고 있습니다.

2005년에 리-존슨은 The Lloyd Sherward Grant 및 Award in Abstract Painting을 수상했습니다. 이 일로 인해 그녀는 일련의 추상화 그림들을 제작하게 됩니다. 이 기간에 그녀는 "Abstract Mind"와 "My Life" 시리즈에서 보이는 심리적 영향의 그림을 발전시키기 시작했습니다.

2006년 리-존슨은 Merit Scholarship 상을 수상했습니다.

2013년 리-존슨은 Dorothy L. Irish Memorial Award를 수상했습니다. 뉴욕의 전국여성예술가협회를 통해 그림을 선보였습니다.

2020년에 그녀는 영국 런던에서 LICC 어워드 후보에 올랐습니다.

리-존슨은 미국, 유럽 및 라틴 아메리카에서 작품을 전시했습니다.

리-존슨은 영어, 한국어, 프랑스어 및 독일어에 능통합니다.

Explanations

이 책과 저의 예술세계에서는 일반적으로 잘 사용하지 않는 몇 가지 개념이 나옵니다. 여기서 이런 항목에 대해 간략하게 설명하고자 합니다. 이 개념 각각은 그 자체로 한 권의 책이 될 수 있습니다. 더 자세한 정보는 온라인 검색을 통해서 얻을 수 있습니다.

프랙털

프랙털은 드로잉 페이지를 채우는 자기 유사 형태들을 가리키는 수학적 개념입니다. 하나의 전형적인 예는 '시에르핀스키 삼각형'(Sierpinski Triangle)입니다. 이 삼각형은 하나의 삼각형에서 시작하여 더 작은 삼각형들로 그 삼각형을 채우고, 작은 삼각형마다 더 작은 삼각형으로 다시 채워지고, 영원히 계속 반복하는 것입니다.

제 그림에서는 프랙털이라는 용어를 좀 느슨하게 사용합니다. 하나의 그림이 더 작은 규모로 영원히 계속될 수 없음은 명백합니다. 저의 붓이 그만큼 작아질 수는 없으니까요!

바다 항해에서 영감을 얻은 그림에서 저는 프랙털 물결선을 사용합니다. 바람은 바다에 파도를 만들고 큰 파도에는 작은 파도가 생기고 그 작은 파도에는 다시 더 작은 파도가 생깁니다. 이것은 프랙털의 전형적인 유형입니다. 다양한 크기의 파도들에 반응하는 보트의 움직임에 의해 복잡성과 부드러움이 추가됩니다. 배는 큰 물체이기 때문에 작은 파도에 맞춰 움직이지 않습니다. 큰 파도는 배를 움직이고 작은 파도들은 닥치는 대로의 움직임을 통해 배의 큰 움직임을 수정합니다. 그런 다음 내 몸과 손이 보트에 반응하여 움직입니다. 그런데도 또 다른 층의 복잡성과 부드러움이 있습니다. 내 손의 마지막 움직임은 그림에 물결 모양의 선을 만듭니다. 험난한 날은 혼란스럽고 난폭하고, 평온한 날은 매끄

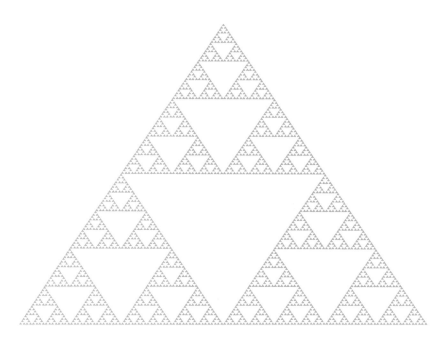

Uneok Lee-Johnson